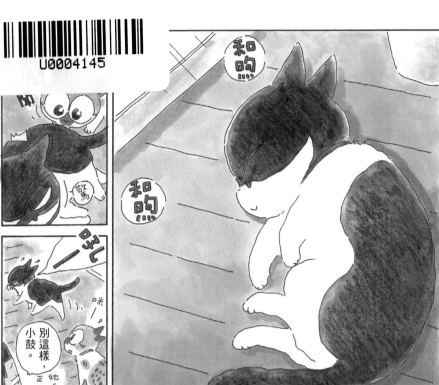

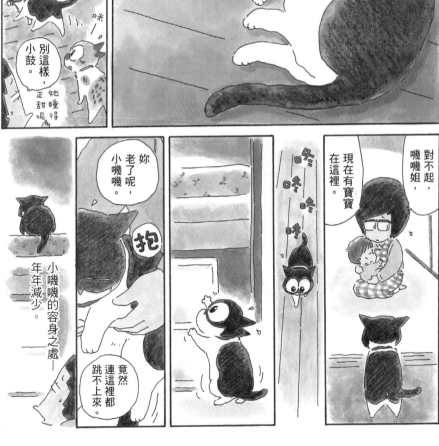

為什麼貓都叫不來 4

目　錄

第1章 新生活

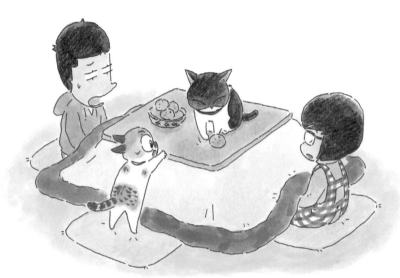

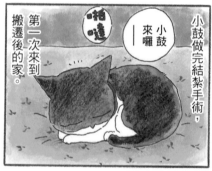

小鼓做完結紮手術，第一次來到搬遷後的家。

啪噠

小鼓來囉

要一段時間才能適應吧。

哈哈，果然有點慌張，

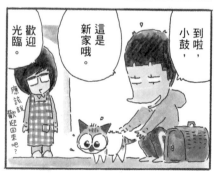

到啦，小鼓，

這是新家哦。

歡迎光臨。

應該歡迎回來吧？

喂，小嘰嘰，是小鼓哦～

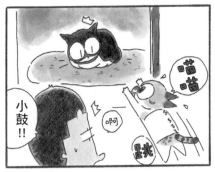

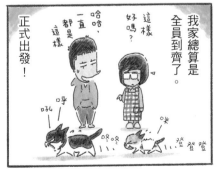

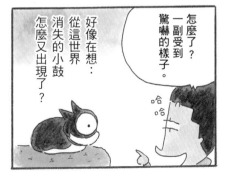

空蕩蕩～

大家快來——
很暖和哦！
喂，

喔，小鼓，過來、過來、過來。

咪～

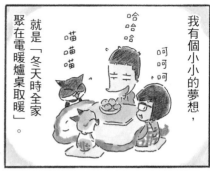

我有個小小的夢想，就是「冬天時全家聚在電暖爐桌取暖」。

哈哈哈
呵呵呵
喵喵

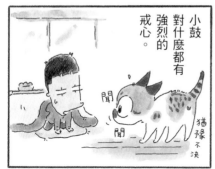

小鼓對什麼都有強烈的戒心。

聞
聞
猶豫不決

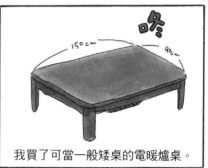

冬

150cm
90cm

我買了可當一般矮桌的電暖爐桌。

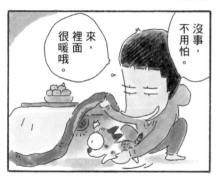

來，裡面很暖哦

沒事，不用怕。

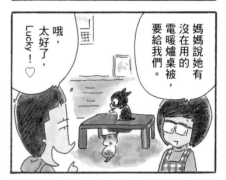

媽媽說她有沒在用的電暖爐桌被，要給我們。

哦，太好了，Lucky！♡

6

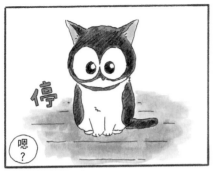

停

嗯？

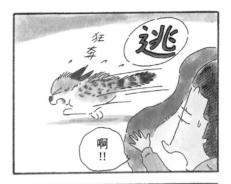

逃

狂奔

啊！！

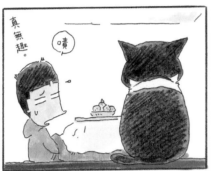

真無趣。

嘖

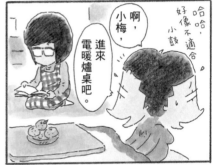

啊，小梅，進來電暖爐桌吧。

哈哈，好像不適合小鼓。

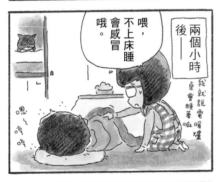

兩個小時後

喂，不上床睡會感冒哦。

我就說電暖桌會睡著啦

嗯～哼哼

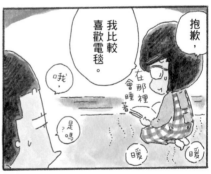

抱歉，我比較喜歡電毯。

哦，是嗎？

在那裡會睡著

暖

暖

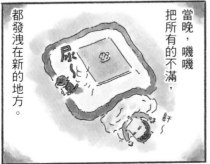

當晚，嘰嘰把所有的不滿，都發洩在新的地方。

尿

啊，嘰嘰，來來

進來看看

很暖和、很舒服哦。

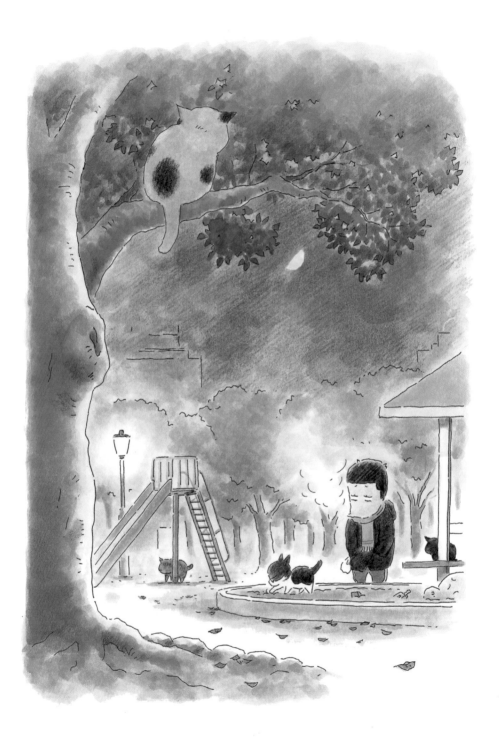

為什麼貓都叫不來 4

杉作
Sugisaku

第2章　吼喵!!

電暖爐桌

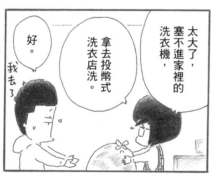

太大了，塞不進家裡的洗衣機，拿去投幣式洗衣店洗。

好。我去了。

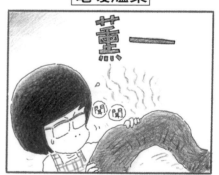

薫一

聞聞

貓的尿臊味很重。

不行，晒也去不掉味道。

哎啊。

小喂喂尿過的電暖爐桌被

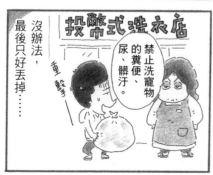

投幣式洗衣店

禁止洗寵物的糞便、尿、髒汙。

沒辦法，最後只好丟掉……

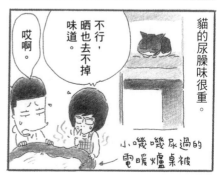

半夜散步

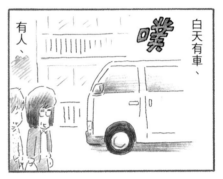

白天有車、有人、

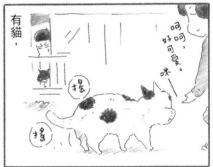

有貓，呵好可愛。

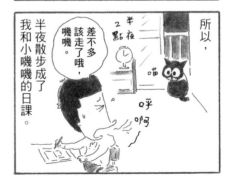

所以，半夜散步成了我和小嘰嘰的日課。

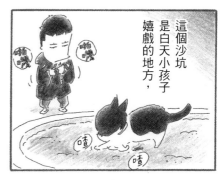

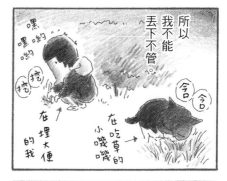

喂,嘰嘰姐好像很不高興呢,那樣子。是在玩兩隻嗎?

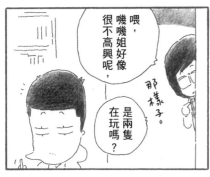

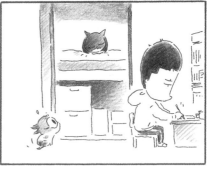

小嘰嘰其實很不高興,可是都不會真的發怒攻擊小鼓。從小時候小鼓就是這樣。應該算是溫柔吧。

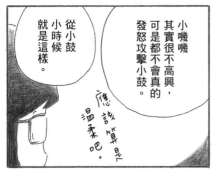

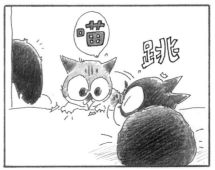

14

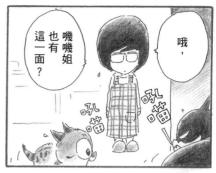

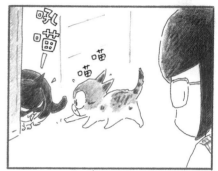

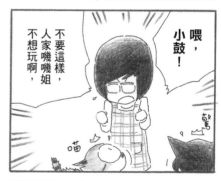

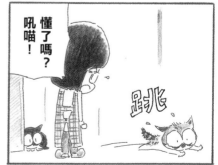

蓬蓬

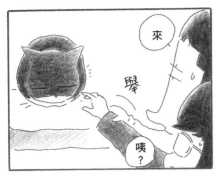

來

舉

咦？

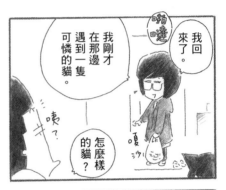

我回來了。

我剛才在那邊遇到一隻可憐的貓。

咦？

怎麼樣的貓？

嘩達達

呼沙

聞

聞

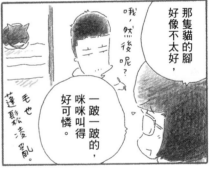

那隻貓的腳好像不太好，

一跛一跛的，咪咪叫得好可憐。

哦，然後呢？

毛也蓬鬆凌亂。

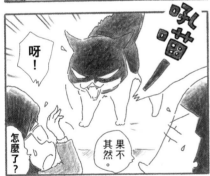

呀！

果然。

其然。

怎麼了？

吼喵！

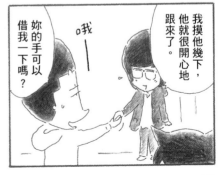

我摸他幾下，他就很開心地跟來了。

哦——

妳的手可以借我一下嗎？

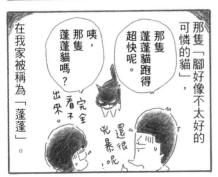

在我家被稱為「蓬蓬」。

那隻「腳好像不太好的可憐的貓」，

咦，那隻蓬蓬貓嗎？

那隻蓬蓬貓跑得超快呢。

完全看不出來。

還很兇呢！

16

假裝

啊，

哦哦不在。

哦哦，妳在哪？

蹬蹬蹬

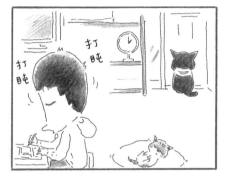

打盹

打盹

在那！

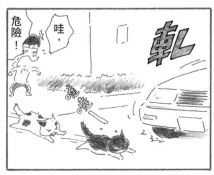

危險！

哇，

軋

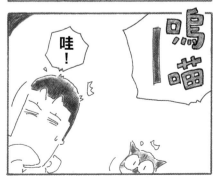

哇！

嗚喵

17

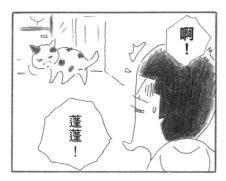

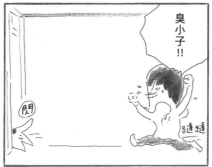

臭小子!!

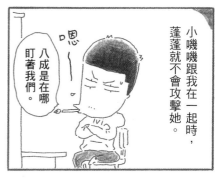

小嘰嘰跟我在一起時，蓬蓬就不會攻擊她。

嗯～

八成是在哪盯著我們。

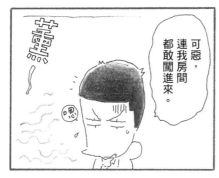

可惡，連我房間都敢闖進來。

嗯

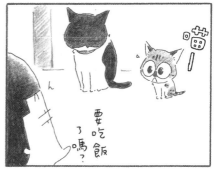

要吃飯了嗎?

喵

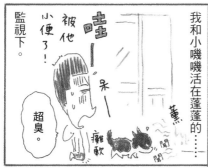

我和小嘰嘰活在蓬蓬的⋯⋯

監視下。

被他小便了!

超臭。

薰離歌

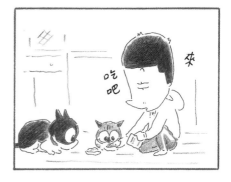

來

吃吧

19

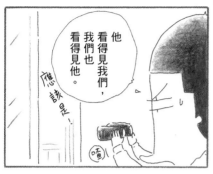

住處

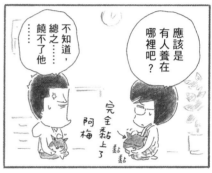

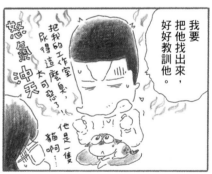
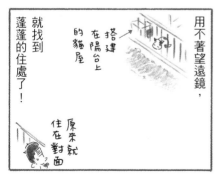
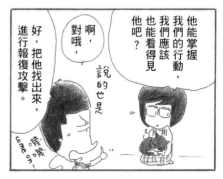

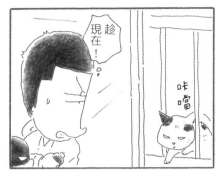

空屋

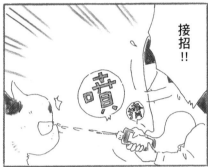

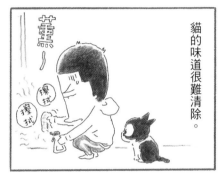

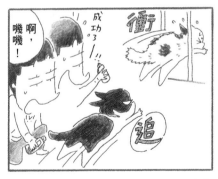

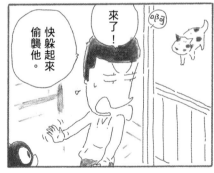

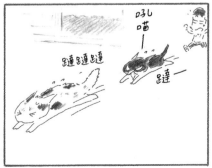

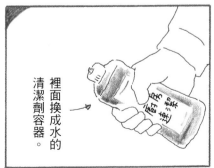

21

不論雨下得多大，他都不能進屋內。

那次事件以來，他就沒在我和嘰嘰面前出現過。

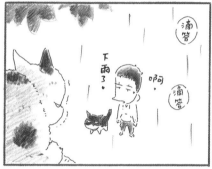

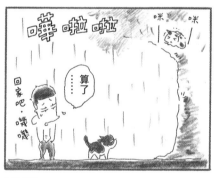

蓬蓬跟那家人一起搬走，是在嚴寒正式來臨之前。

這次搬家後，他應該可以進屋內了吧？

22

第3章　不尋常的氛圍

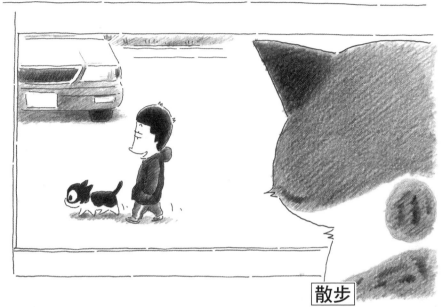

散步

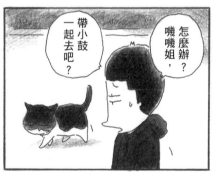

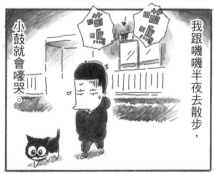

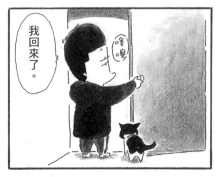

我回來了。

咚咚

小鼓已經來半年了，小嘰嘰卻沒有跟她縮短距離的意思。

聞 聞 聞

奔

登 登 登

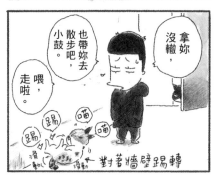

拿妳沒輒，也帶妳去散步吧，小鼓。

喂，走啦。

對著牆壁踢轉

喵 喵 踢 踢 滑動 滑動

突然

咚

根本不能帶小鼓去散步。

咪咪 噠 噠 噠

喂— 走啦

在沒有小鼓的戶外，她心情特別好，動不動就會撒嬌。

妳是個好孩子呢—

來吧 來吧

撫摸 撫摸 撫摸

咕嚕 咕嚕 咕嚕

24

客廳。

阿梅在……

固定位子

晚上

搬家後沒多久，家裡的固定位子就定下來了。

小嘰嘰的位置在暖爐前面

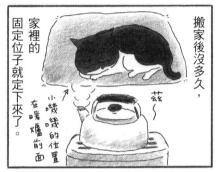

呼呵～今天要熬夜了

嗯，嘰嘰呢？

我在桌子前

以為自己躲起來了

小鼓還是一樣，總是盯著小嘰嘰。

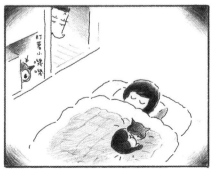

盯著小嘰嘰

25

小、

小鼓、

比較大！

400g

曾幾何時，小鼓的身材

小鼓…

也快滿一歲了

超越了小嘰嘰。

吧嗒 吧嗒 吧嗒

吃～吃飯囉。

咔啊 咔啵

うまいニャー

嘟嚕嚕

真嘛

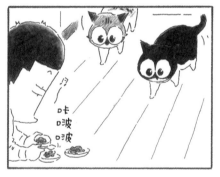

咔啵啵

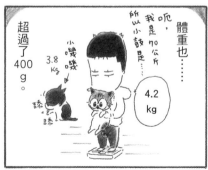

超過了400g。

體重也……呃，我是70公斤

所以小鼓是……

小嘰嘰 3.8 Kg

舔 舔

4.2 kg

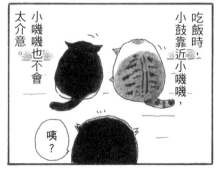

吃飯時，小鼓靠近小嘰嘰，

小嘰嘰也不會太介意。

咦？

26

一天天

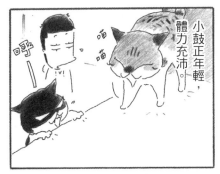

小鼓正年輕，體力充沛。

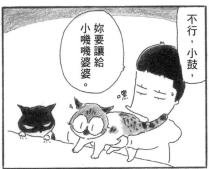

不行，小鼓，妳要讓給小嘰嘰婆婆。

小嘰嘰要往高處跳時，若有東西可以踩，就一定會先爬到那裡。

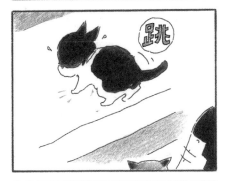

跳

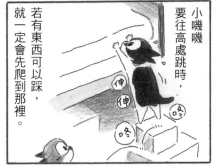

跳

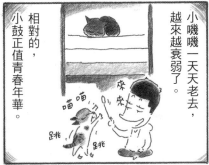

小嘰嘰一天天老去，越來越衰弱了。

相對的，小鼓正值青春年華。

跳
跳

27

失蹤

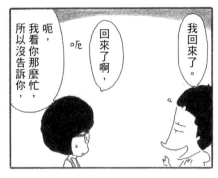

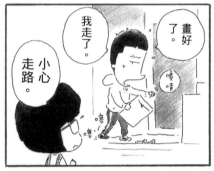

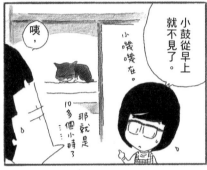

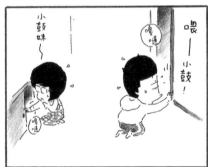

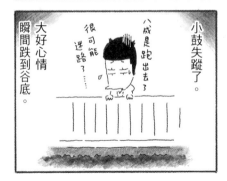

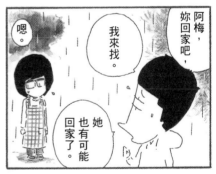

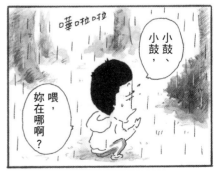

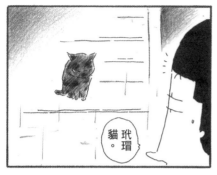

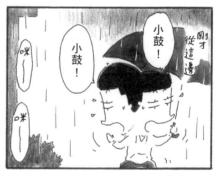

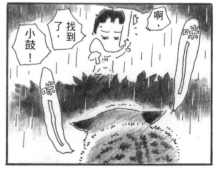

30

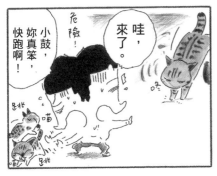

超然

白天散步排遣心情。

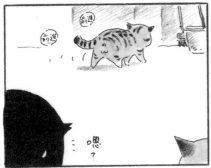

那是經常坐在速克達上面的鯖虎貓。

瞪——

這小子說不定也對小鼓……

哦哦

嗯，這視線……

嘿？小鼓！

喵

有時候會遇到超然不群的傢伙，完全不理會其他貓。

這傢伙好像沒什麼危險。

31

不尋常的氛圍

小嘰嘰與鯖虎貓都很快撇開了視線。

當作沒看到

另外一天。

呼啊～
抓
抓

停

小嘰嘰的視線前方是玳瑁貓。

盯
盯

喵
喔，嘰嘰

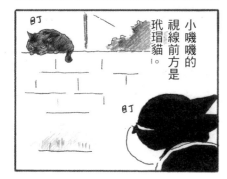

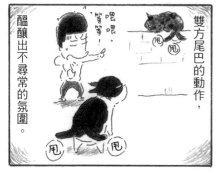

雙方尾巴的動作，醞釀出不尋常的氛圍。

喂喂、等等

甩
甩
甩

小嘰嘰平時會待在附近的車子底下，看到我就跑出來。

散步一下吧。

稍微
啊

停

32

地盤

咪 咪
那聲音是……
咚 咚

跳
啊！

抖抖 抖 抖
啊。
小鼓

咚

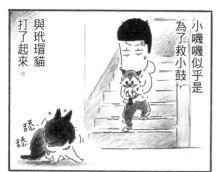

小嘰嘰似乎是
為了救小鼓，
與玳瑁貓
打了起來。

舔
舔

玳瑁
貓
？

玳、

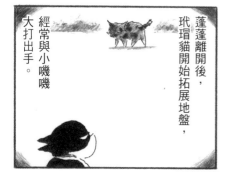

蓬蓬離開後，
玳瑁貓開始拓展地盤，
經常與小嘰嘰
大打出手。

咪 咪
哎？

第４章　庸醫

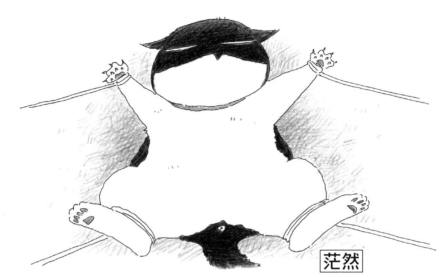

茫然

小嘰嘰沒事吧？
喂，
小嘰嘰。
！

妳幹嘛啊，一下走這裡，一下走那裡。
喂，嘰嘰，

小嘰嘰！

「徘徊」兩個字，茫然地浮現腦海。

小嘰嘰⋯
妳不會是頭腦有問題了吧⋯⋯

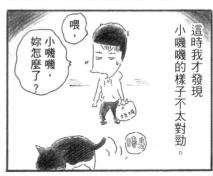

這時我才發現小嘰嘰的樣子不太對勁。

小嘰嘰，妳怎麼了？
喂，

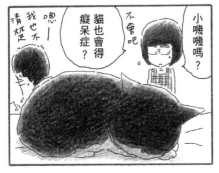

貓也會得癡呆症？

不會吧

嗯—

我也不清楚

小嘰嘰嗎？

後果

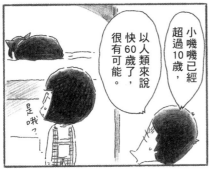

小嘰嘰已經超過10歲，

以人類來說快60歲了，很有可能。

是哦？

呃……

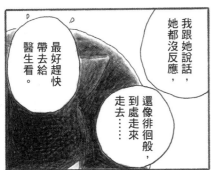

我跟她說話，她都沒反應，

還像徘徊般，到處走來走去……

最好趕快帶去給醫生看。

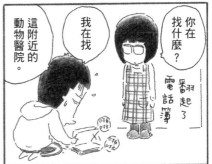

你在找什麼？

我在找這附近的動物醫院。

翻起了電話簿

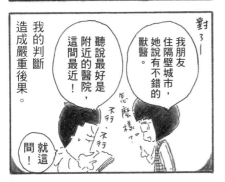

對了—

我朋友住隔壁城市，她說有不錯的獸醫。

聽說最近的醫院，這間最近！

就這間！

怎麼樣？

不行、不行

我的判斷造成嚴重後果。

小嘰嘰不太對勁，

說不定是得了癡呆症。

嘰

39

※失智症的舊稱。

誘導詢問

我去請醫生來，

是

您請稍等。

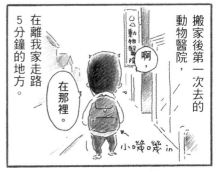

搬家後第一次去的動物醫院，

在離我家走路5分鐘的地方。

啊

在那裡。

小嘰嘰 in

小嘰嘰，等一下哦。

掀起

折次

打擾了。

歡迎光臨。

回客

越來越沒精神了。

小嘰嘰……

洗衣網

怎麼了？

呃……就是這樣、那樣……

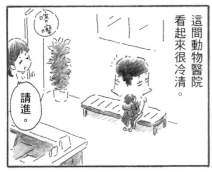

這間動物醫院看起來很冷清。

請進。

嘎嘰

啊，你好。

拜託你了。

點頭。

不可以，嘰嘰！

哈哈

這隻貓脾氣很壞呢。

乖乖，不要動

呼呼

醫生大約三十五到四十歲左右。

呃，

你是說貓會走來走去……

搓搓

那麼，請放在台上

有點奇怪。

看起來很睏的樣子。

是，

嗯～

怎麼樣？醫生，她哪裡有問題嗎？

不仔細檢查很難說。

嗯

喔。

我想幫她驗血，可是，以她這個脾氣，恐怕很難抽血。

麻煩你了。

那麼，我盡可能試試看。

是。

是。

把她按住。

41

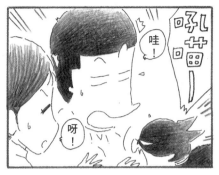
哇！
呀！

難道……
有這麼
不過是
就能抽血了
這樣
呼

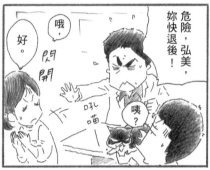
好。
哦。
閃開！
咦？
危險，弘美，妳快退後！

請問～
醫生……她怎麼樣
哪裡有問題？
嗯——

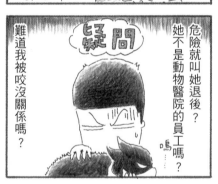
嗚……
危險就叫她退後？
她不是動物醫院的員工嗎？
難道我被咬沒關係嗎？
疑問

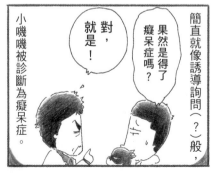
對，就是！
果然是得了癡呆症嗎？
小嘰嘰被診斷為癡呆症。
簡直就像誘導詢問（？）般，

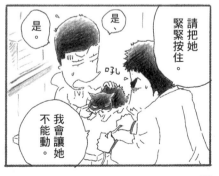
是、
是。
請把她緊緊按住。
我會讓她不能動。

能信嗎？

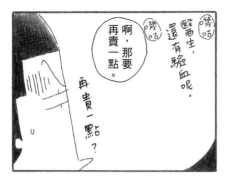

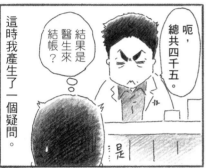

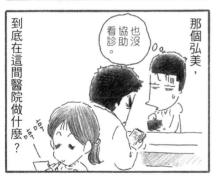

43

一通電話

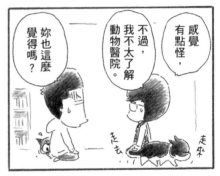

感覺有點怪，

不過，我不太了解動物醫院。

妳也這麼覺得嗎？

對了，問問以前去看的醫生吧？

好主意，就這麼辦！

對哦！對！

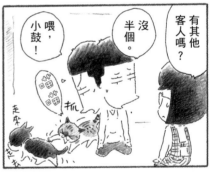

有其他客人嗎？

沒半個。

小鼓！

喂，

在以前住的地方常去看的醫生

獸醫有百百種，我不能說他是不是好醫生，

哦

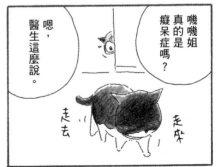

嘰嘰姐真的是癡呆症嗎？

嗯，醫生這麼說。

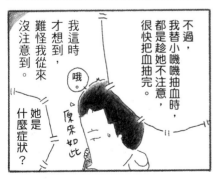

不過，我替小嘰嘰抽血時，都是趁她不注意，很快把血抽完。

我這時才想到，難怪我從來沒注意到，她是什麼症狀？

哦。

原來如此

44

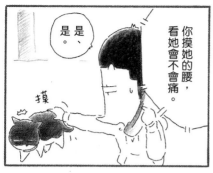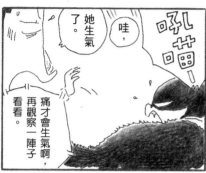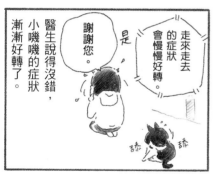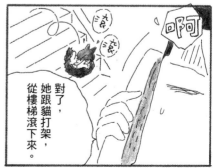

小嘰嘰受傷前，走在這條有洞的路上，不管走多快，都沒有卡進洞裡過。

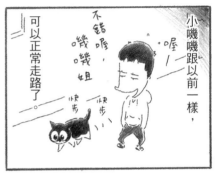

小嘰嘰跟以前一樣，可以正常走路了。

不錯喔，嘰嘰姐

喔

快步 快步

往前走啊，嘰嘰！

Come on Let's go——

嗯

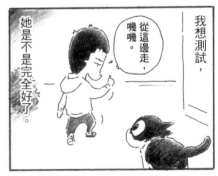

我想測試，她是不是完全好了。

從這邊走，嘰嘰。

登 登 登 登 登 登

喔

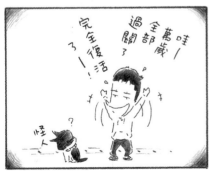

哇——萬歲——全部過關了！完全復活了——！

怪人

？

46

但很有彈性。

跳

弱點

我經常

把貓當圍巾

貓也跟人類一樣，

有身體僵硬的貓、有身體柔軟的貓。

怎麼了？小鼓。

嗯

喵 喵

小嘰嘰就可以當成貓圍巾。

好久沒那麼做了。

小嘰嘰是柔軟型。

來，

偶爾

也陪妳玩玩。

喵

抱起

驚

當成貓圍巾……

不行。

好痛

小鼓的身體是僵硬型。

喵 喵

踢 踢

好痛！

吼喵～

啪 唰

47

第5章 小嘰嘰成為老大

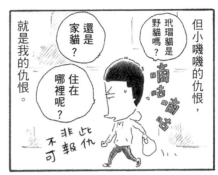
但小嘰嘰的仇恨，玳瑁貓是野貓嗎？還是家貓？住在哪裡呢？就是我的仇恨。

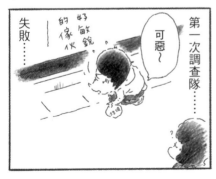

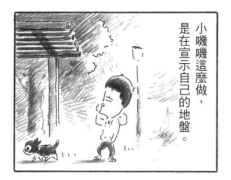

看不見的敵人

小嘰嘰這麼做，是在宣示自己的地盤。

小便

摩擦

果不其然！那裡肯定有玳瑁貓的味道！

即使是看不見的敵人也要戰。

磨爪子

賭博

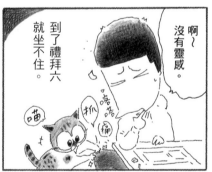

52

決戰

半夜都要去散步。

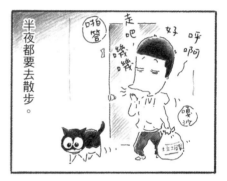

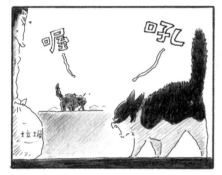

要去倒垃圾，所以要走這邊。

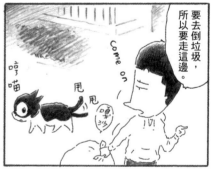

這時我使出了卑鄙的手段。

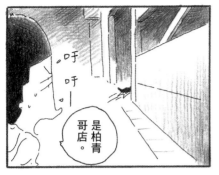

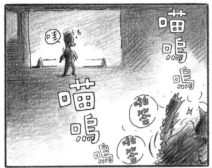

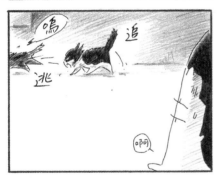

我們走吧
喂喂

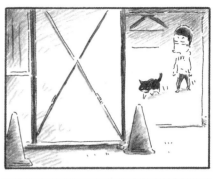

玳瑁貓鑽進去的小屋，是守衛休息的地方。

小屋旁邊有粗略搭建的貓屋。

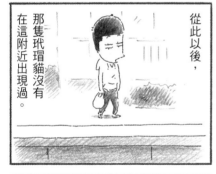

從此以後，那隻玳瑁貓沒有在這附近出現過。

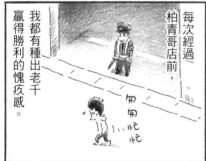

每次經過柏青哥店前，我都有種出老千贏得勝利的愧疚感。

那個守衛在餵他？

哇，怎麼辦又要打架嗎？

瞪

啊

雲垂頭氣

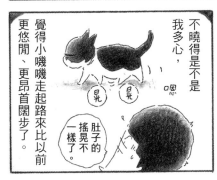

不曉得是不是我多心，覺得小嘰嘰走起路來比以前更悠閒、更昂首闊步了。

肚子的搖晃不一樣了。

嗯晃晃

闊步

日光晃

大勝玳瑁貓後，小嘰嘰成了這一帶的老大。

不過，也沒什麼不一樣。

抖抖

啊

貓。

那傢伙長得像根圓木頭，手腳都很粗，看樣子是隻母貓。

敵人？

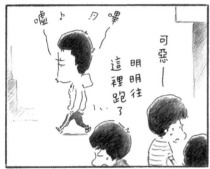

擴張地盤。

小嘰嘰一天天地

可惡～

我又不能隨便進去

梅雨

啊出來一

小聲

快出來

小嘰嘰

從附近小學、

ㅁ〇小學

嘰嘰

不行

啊

約20分鐘後。

啊，出來了。

好，好，很乖，

到小學附近的工廠、

不行不行

啊

就在持續著這種生活的某個颳起暖風的日子，

出了事情。

颼颼

颼

颼

工廠對面的中古車賣場……

跑哪去了？

咦

60

第6章 下落不明

１００％

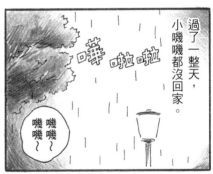

過了一整天，
小嘰嘰都沒回家。

嘩啦啦

嘰嘰～

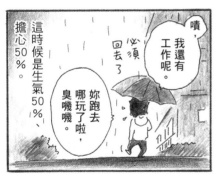

嘖，
我還有
工作呢。

必須
回去了

妳跑去
哪玩了啦，
臭嘰嘰。

這時候是生氣50％、
擔心50％。

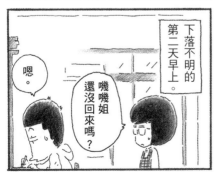

下落
不明的
第二天早上。

嗯。

嘰嘰姐
還沒回來
嗎？

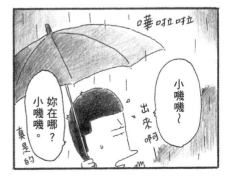

嘩啦啦

小嘰嘰～
出來啊

妳在哪？
小嘰嘰。

真是的

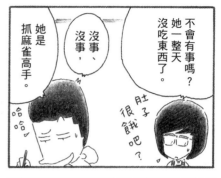
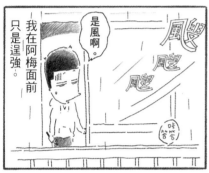
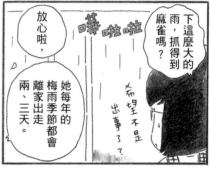
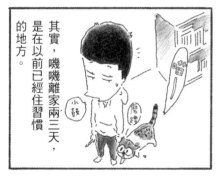

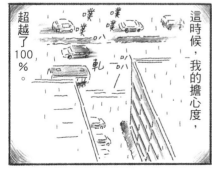

曾經

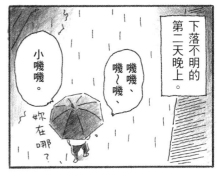

下落不明的第二天晚上。

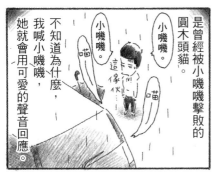

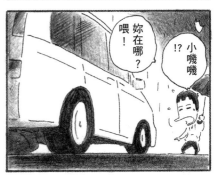

65

走投無路

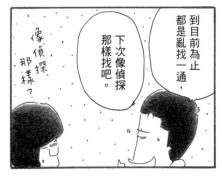
到目前為止都是亂找一通，

下次像偵探那樣找吧。

像偵探那樣？

搞不好連我都會被抓。

嘎答

悄

喀

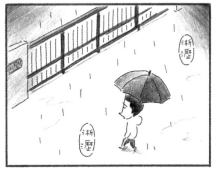
漸遠

漸遠

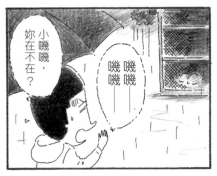
小嘰嘰，妳在不在？

嘰嘰嘰嘰

小學

小嘰嘰沒回來，說不定是處於回不來的狀況。

小學

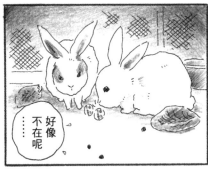
⋯⋯好像不在呢

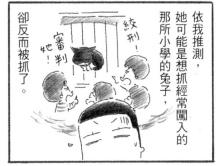
依我推測，她可能是想抓經常闖入的那所小學的兔子，卻反而被抓了。

絞刑！

審判她！

67

喂，小嘰嘰，妳在裡面嗎？

守衛的休息室 →

再來……

是這裡。

她常大便的工廠。

爭

唔，不行，有人在。

嘰~嘰~嘰~

啊……

會不會……

裕青

第四天早上，我的擔心開始轉變為絕望。

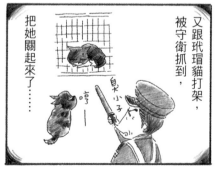

又跟玳瑁貓打架，被守衛抓到，把她關起來了……

臭小子

哼！

68

我也去找。

該找哪裡呢？

不顯眼的地方

我也去。

反正沒心情工作

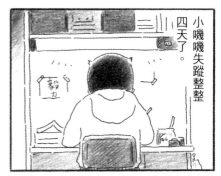

小嘰嘰失蹤整整四天了。

穀力

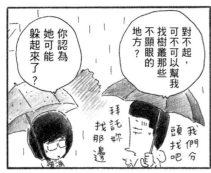

你認為她可能躲起來了？

對不起，可不可以幫我找樹叢那些不顯眼的地方？

拜託妳找那邊

我們分頭找吧

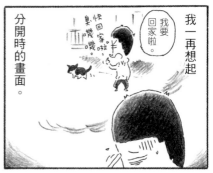

我一再想起分開時的畫面。

我要回家啦。

快回家哦臭嘰嘰

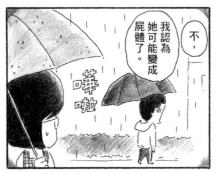

不，

我認為她可能變成屍體了。

嘩啦

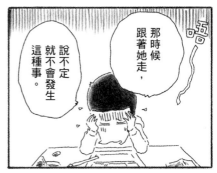

那時候跟著她走，說不定就不會發生這種事。

嗯

69

線索

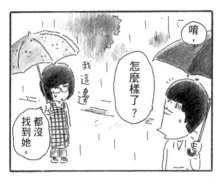

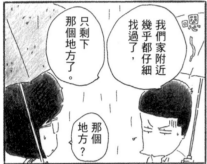

哇！

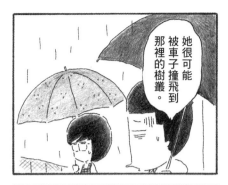

她很可能被車子撞飛到那裡的樹叢。

……找不到她

沒有，

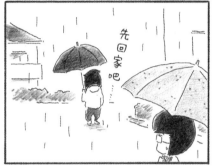

先回家吧……

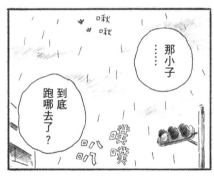

……那小子到底跑哪去了？

隔天凌晨四點。

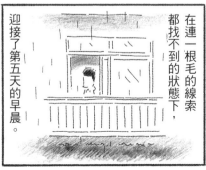

迎接了第五天的早晨。

在連一根毛的線索都找不到的狀態下，

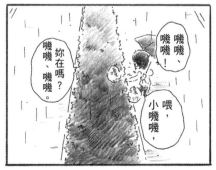

妳在嗎？

喂，

嘰嘰！嘰嘰、嘰嘰。

小嘰嘰，

嘰嘰、嘰嘰

啊
！

打盹
打盹

嘎答答
喵喵

啊啊

哦哦哦
！

小嘰嘰
真的死了嗎？

喂，小黑，

西岳貓小黑之靈位

妳跑哪去了？

臭小子，臭哦哦！

72

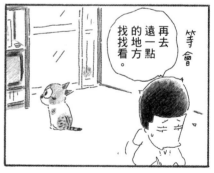

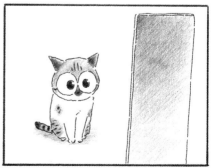

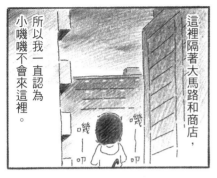

這裡隔著大馬路和商店，所以我一直認為小嘰嘰不會來這裡。

嘩嘩

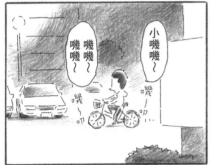

小嘰嘰～

嘰嘰嘰嘰～

……還活著呢

喳喳

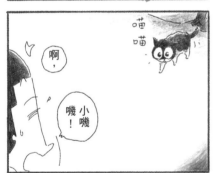

啊，

小嘰！

喵喵

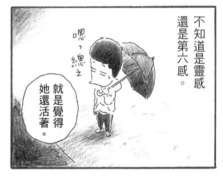

嗯，總之就是覺得她還活著。

不知道是靈感還是第六感。

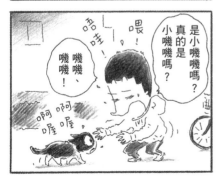

是小嘰嘰嗎？真的是小嘰嘰嗎？

喂！

嘰嘰、嘰嘰！

啊啊喔喔

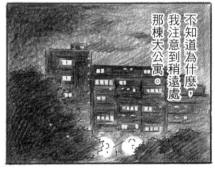

不知道為什麼，我注意到稍遠處那棟大公寓。

74

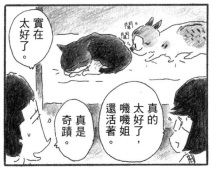

實在太好了。

真的太好了，嘰嘰姐還活著。

真是奇蹟。

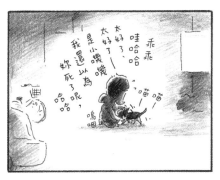

乖乖，太好了，太好了，哇哈哈，是小嘰嘰，我還以為妳死了呢，哈哈哈

喵喵，嗚咽

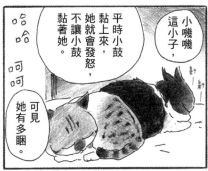

這小子，小嘰嘰

平時小鼓黏著她。她就會發怒，不讓小鼓黏著她。

可見她有多睏。

哈哈，呵呵

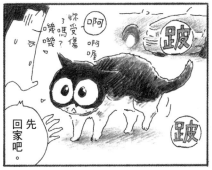

啊啊喔，妳受傷了嗎？嘰嘰嘰嘰

先回家吧。

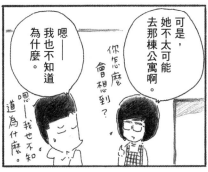

可是，她不太可能去那棟公寓啊。

嗯——我也不知道為什麼。

你怎麼會想到？

嗯——我也不知道為什麼。

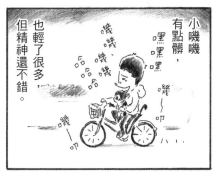

小嘰嘰有點髒，也輕了很多，但精神還不錯。

嘰嘰，嗨嘿，哈哈哈，嘰嘰嘰，嘰——叭，嘰——叭

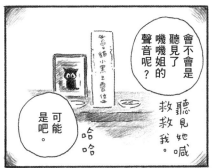

會不會是聽見了嘰嘰姐的聲音呢？

可能是吧。

聽見她喊救救我。

哈哈

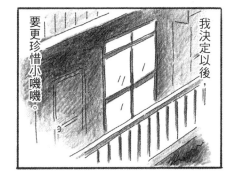

我決定以後，要更珍惜小嘰嘰。

75

我·說·不·定·是

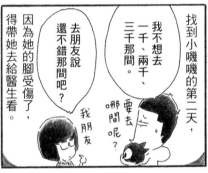

找到小嘰嘰的第二天，我不想去一千、兩千、三千那間。

去哪呢？要去哪間呢？

去朋友說還不錯那間吧？

我朋友

因為她的腳受傷了，得帶她去給醫生看。

唔……

怎、怎麼了？

妳還好吧？

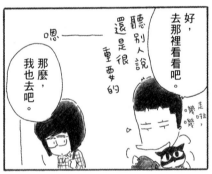

好，去那裡看看吧。

聽別人說還是很重要的

嗯——

那麼，我也去吧。

嘰走啦嘰

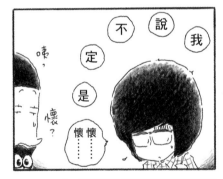

我

說

不

定

是

咦，懷？

懷……

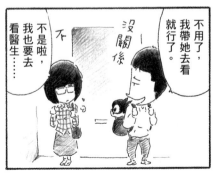

不用了，我帶她去看就行了。

沒關係

不是啦，我也要去看醫生……

不

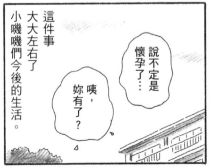

這件事大大左右了小嘰嘰們今後的生活。

說不定是懷孕了……

咦，妳有了？

76

第7章 跟以前不一樣了

你可以帶嘰嘰姐和小鼓妹，

去做弓形蟲的檢查嗎？

升級

小梅發現自己懷孕了。

弓形蟲電視嗎？

那是什麼？

哈哈哈哈

咦？

我有話跟你說。

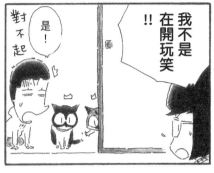

我不是
在開玩笑
!!

是！

對不起

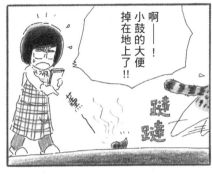

啊——！
小鼓的大便
掉在地上了!!

蹬蹬

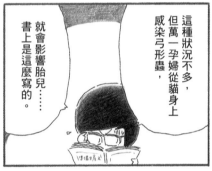

這種狀況不多，
但萬一孕婦從貓身上
感染弓形蟲，

就會影響胎兒……
書上是這麼寫的。

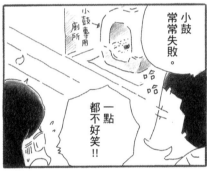

小鼓
常常失敗。

小鼓
專用
廁所

哈哈

一點
都不好笑!!

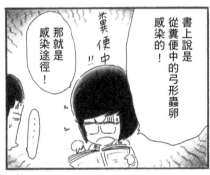

書上說是
從糞便中的弓形蟲卵
感染的！

糞便中
!!

那就是
感染途徑！

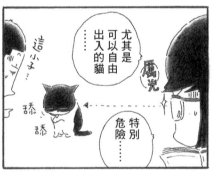

尤其是
可以自由
出入的貓
……

這小子……

腐光

舔舔

特別
危險……

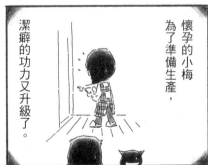

懷孕的小梅
為了準備生產，

潔癖的功力
又升級了。

溫差

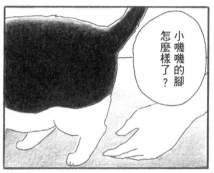

小哦哦的腳怎麼樣了?

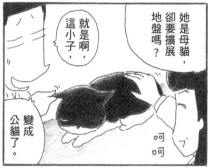

她是母貓,卻要擴展地盤嗎?

就是啊,這小子,變成公貓了。

呵呵

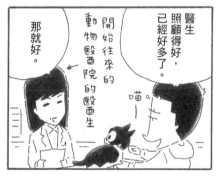

醫生照顧得好,已經好多了。

那就好。

開始往來的動物醫院的獸醫生

喵

哎喲,非常、非常、非常親人呢。

她就是會討好人,很會裝。

磨蹭

呼呼

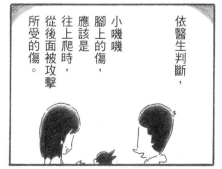

依醫生判斷,小哦哦腳上的傷,應該是往上爬時,從後面被攻擊所受的傷。

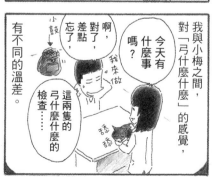

啊,對了,差點忘了,今天有什麼事嗎?

我來做這兩隻的弓什麼什麼的檢查……

我與小梅之間,對「弓什麼什麼」的感覺,有不同的溫差。

小梅

誘誘

79

約定

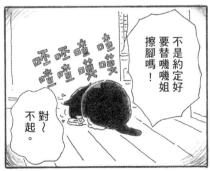

棉被上

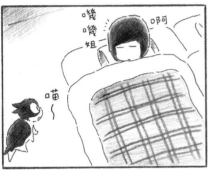

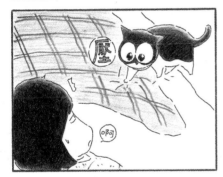

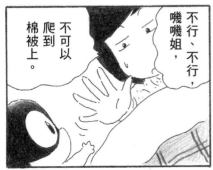

81

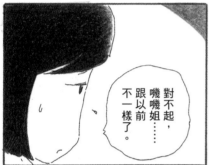

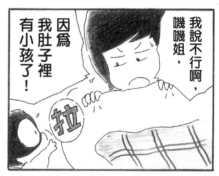

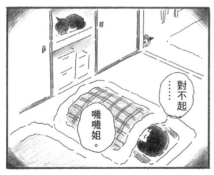

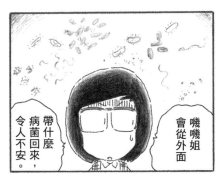

哦哦姐會從外面帶什麼病菌回來，令人不安。

安定期

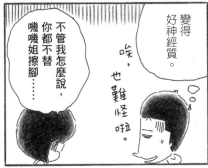

變得好神經質。

哎，也難怪啦。

不管我怎麼說，你都不替哦哦姐擦腳……

公佈結果！

哦哦姐和小鼓妹都沒感染弓什麼的～

是弓形蟲

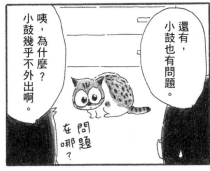

還有，小鼓也有問題。

咦，小鼓幾乎不外出啊。小鼓為什麼？

問題在哪？

這樣大家就可以安心地、融洽地生活在一起啦。

呵呵，太好了、太好了。

一點都不好。

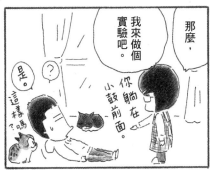

那麼，我來做個實驗吧。

你躺在小鼓前面。

這樣嗎？是。

以前哦哦姐會抓麻雀回來吃，吃剩的就留在屋內吧？

是。

還會在公園追溝鼠吧？

是的。

83

相撲手

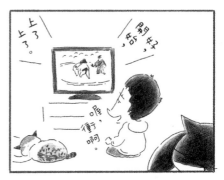

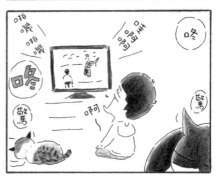

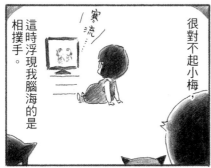

這種時間你在做什麼？

嚇

警察……

啪答

鬆口氣

瞬間，種種狀況在我大腦裡繞了一圈。

被當成可疑人物帶走。

我是帶貓去散步。

要請小梅來說明，好想逃走。

小嘰嘰在哪？

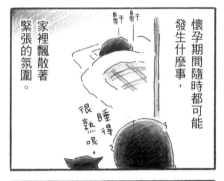

懷孕期間隨時都可能發生什麼事，家裡飄散著緊張的氛圍。

睡得很熟呢。

是的。

蛤？

啊？

咦，

是成年人？

我還以為是少年。

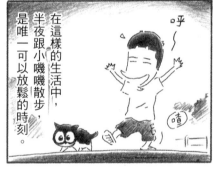

在這樣的生活中，半夜跟小嘰嘰散步，是唯一可以放鬆的時刻。

呼

嗒

明明沒做什麼壞事，被解放時卻鬆了一口氣。

對不起，失禮了。

沒關係

呼

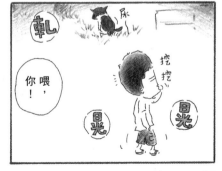

喂，你！

軋

挖挖

目光

目光

86

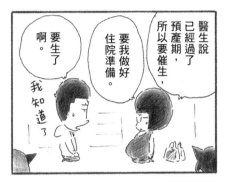

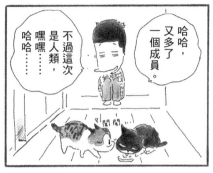

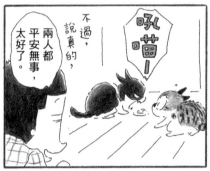

寶寶來囉。

我們回來了，

哇—歡迎回來！

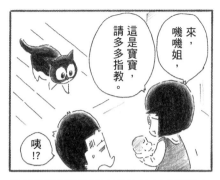

來，嘰嘰姐，這是寶寶，請多多指教。

咦!?

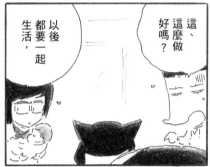

這、這麼做好嗎？

以後都要一起生活，

啊，嘰嘰姐，不用叫她們、不用叫她們。

小鼓妹

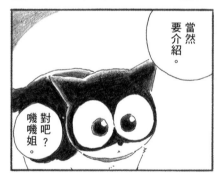

當然要介紹。

對吧？嘰嘰姐。

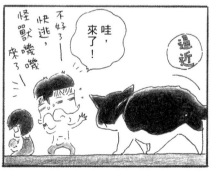

請進、請進

來、來。

哇，來了！

逼近

不好了—快逃，怪獸嘰嘰來了

92

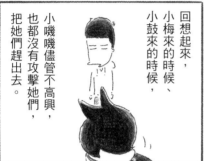

小嘰嘰儘管不高興，也都沒有攻擊她們，把她們趕出去。

回想起來，小梅來的時候、小鼓來的時候，

這樣表示嘰嘰姐也接受寶寶了吧？

安全了——呼

呼

快步 快步

嘻喵

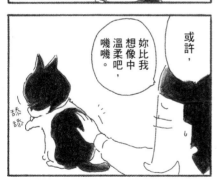

或許，妳比我想像中溫柔吧，嘰嘰。

舔舔

應該說，

哈哈哈哈

好像把活祭品獻給怪獸

不過，小梅，妳也真大膽呢。

好痛！

孔

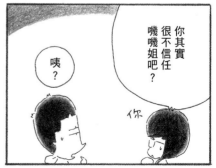

你其實很不信任嘰嘰姐吧？

咦？

你

位子

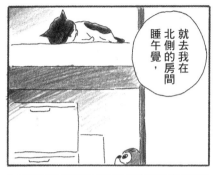

就去我在北側的房間睡午覺，

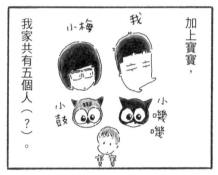

加上寶寶，我家共有五個人（？）。

小梅　我
小鼓　小嘰嘰
寶寶

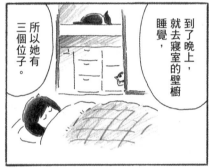

到了晚上，就去寢室的壁櫥睡覺，所以她有三個位子。

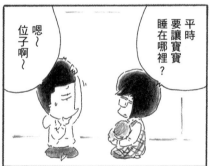

平時要讓寶寶睡在哪裡？

位子啊～

嗯～

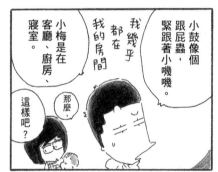

小鼓像個跟屁蟲，緊跟著小嘰嘰。

我幾乎都在我的房間。

小梅是在客廳、廚房、寢室。

那麼，這樣吧？

以小嘰嘰來說，白天會在南側的客廳晒太陽，暖和後，

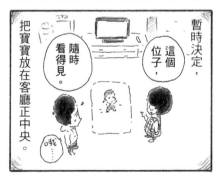

暫時決定，這個位子，把寶寶放在客廳正中央。

隨時看得見。

哦

94

心靈創傷

當時飼養的虎皮鸚鵡孵出了小鳥，我跟哥哥餵小鳥吃小米。

我去尿尿

喔

放在那種地方，要小心別踩到了。

嘰嚕嚕嚕

嘰嚕嚕嚕

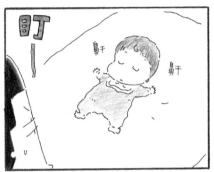

自己的孩子還是很可愛吧？

一直盯著看

嗯

我⋯⋯呃⋯⋯

我是想起，

我告訴自己要注意，卻還是不小心把小鳥踩死了。

嘰嚕嚕嚕

嘰嚕嚕嚕

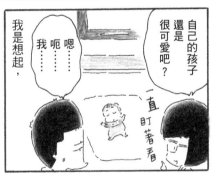

那個觸感至今還留在腳底。

所以呢？

？

我怕我又會踩到⋯⋯

在我強烈要求下，寶寶移到被柵欄圍起來的寢室。

這樣就放心了吧？

呼

哦

在100圓店買的↓

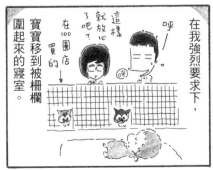

小學五年級時發生的可怕事情。

老實說⋯⋯

背部看得到食物呢

好酷

嘰嚕嚕

嘰嚕

喂，寶寶在哭了哦。

‥‥‥

等一下，喵喵。

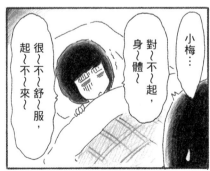

小梅…

對～不～起，身～體～

很～不～舒～服～，起～不～來～

姐姐

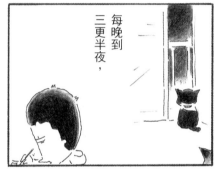

每晚到三更半夜，

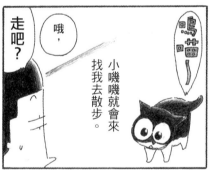

哦，走吧？

小嘰嘰就會來找我去散步。

啊啊

96

我叫你等一下啊，嘰嘰！妳是姐姐啊！

我不知道怎麼泡奶。

可～以～幫～我～餵～奶～嗎～

我、我嗎？

然後餵寶寶喝
：
怎麼抱？
怎麼餵？

都～可～以～

喝喔了，喝了、喝了。

哈哈了太好

啊阿喔

等、等一下，小嘰嘰。

喵

喵

舀五勺～奶粉～放進～奶瓶～

稍微燙熱～

牛奶跟

腳亂

手忙

奶瓶～

哇，灑了。

呃呃

把手洗乾淨～

然後溫度是……

呃呃

貼

啊阿喔

啊阿喔

人類也這樣的話就糟了。

哇～

從小到大，

我養過不少生物。

啾啾～～

拿去！

對吧？

哎，我養過那麼多生物，都一樣啊。

熟練多了呢。

哇哈哈～

喵～要吃飯嗎小鼓？

人類的寶寶，必須學會可以自己活下去。

給我抱。

？

沉重

想到這樣，就有了壓力。

來，吃吧，小鼓，喵～

貓無論過多久都是小孩子

98

對了，嘰嘰腰痛。

呀ㄥ！

抱抱

寶寶的脖子還很軟，所以，

不行。

要撐著脖子，不可以直著抱。

是、是。

給我。

抱的時候也要小心。

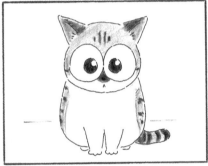

這是獵物～

抓起

來

磨蹭磨蹭

呼ㄧ

小鼓，乖乖，小鼓，妳是好孩子。

咕嚕咕嚕 咕嚕咕嚕

療癒了我的心。

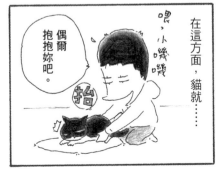

在這方面，貓就……

偶爾抱抱妳吧。

喂，小嘰嘰

抬

17歲

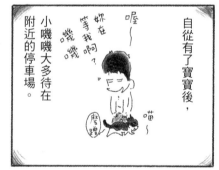

自從有了寶寶後，小嘰嘰大多待在附近的停車場。

喔～妳在等我啊？

嘰嘰

都齊了，辛苦了。

麻煩你了。

我大多是在很晚的時候，在車站把稿子交給編輯。

路上小心。

家在這邊

而且門沒鎖

我想回家了……

來吧～

乖乖

她喜歡躺在柏油路上讓我撫摸

咕嚕咕嚕咕嚕

嗚喵～

吼

閃

揮

哎呀

可是摸得太過度，她又會生氣

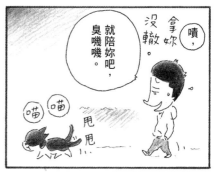

嘖，拿妳沒轍。

就陪妳吧，臭嘰嘰。

喵 喵

甩甩

對小嘰嘰來說，或許散步是唯一可以回到只有我跟她的關係的快樂時光吧。

呼啊～

喔。

吼

101

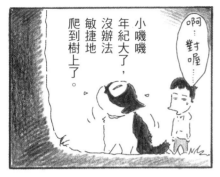

小嘰嘰年紀大了，沒辦法敏捷地爬到樹上了。

啊⋯⋯對喔⋯⋯

嘿嘿，小嘰嘰。

卡卡嚕嚕

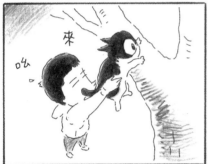

來

吆

來啊。

啊啊

喳喳喳

喳喳

喵喵喵

喵

嘿嘿

揮揮

興奮過了頭，她就會想往高處爬。

蹟蹟

喵喵

小嘰嘰⋯⋯已經17歲了。

來啊來啊

喵喵

咦，怎麼了？爬不上去嗎？

本喵

嗚咪

嗚咪

102

第9章 放棄的背影

變化

知道啦、知道啦，要小便吧？

啊哩

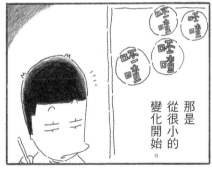

那是從很小的變化開始。

咔嚓 咔嚓 咔嚓 咔嚓

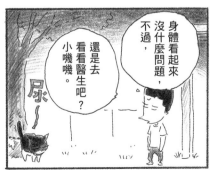

還是去看看醫生吧？小嘰嘰。

身體看起來沒什麼問題，不過，

尿～

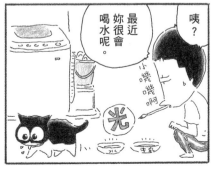

最近妳很會喝水呢。

咦？

小嘰嘰啊

光

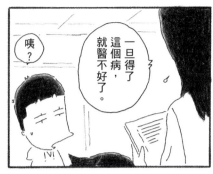

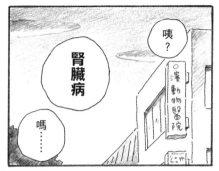

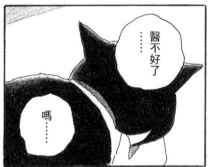

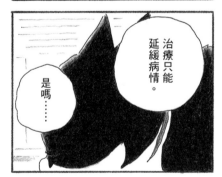

104

好，
回家吧，
嘰嘰。

現在機車變成了車子，
家人增加了，
生活、地點
也改變了，

喵喔

但我和嘰嘰的
關係，
一直都沒改變。

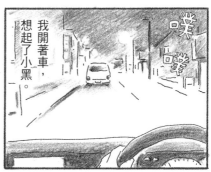

我開著車，
想起了小黑。

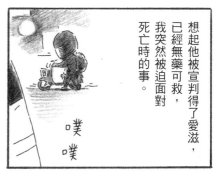

想起他被宣判得了愛滋，
已經無藥可救，
我突然被迫面對
死亡時的事。

小嘰嘰。

⋯⋯
怎麼辦

喵喔

這樣的我和小嘰嘰，
面臨了
極大的變化。

105

專用

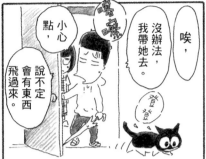

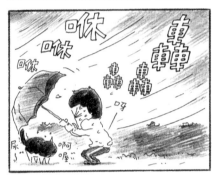

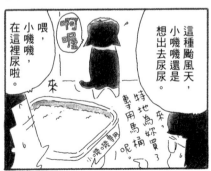

106

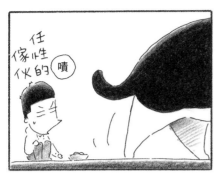

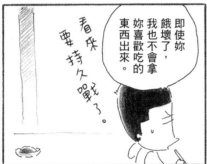

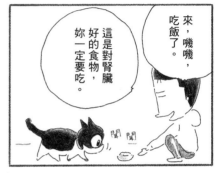

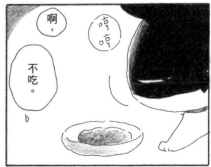

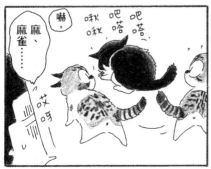

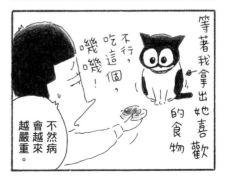

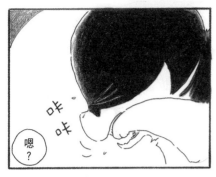

咔
咔

嗯
？

妳很久沒吃
麻雀了呢，
小嘰嘰。

在這一帶
居然也
抓得到。

啊。

可見
妳還很有
精神嘛。

在以前住的公寓，
她幾乎每天都會
抓麻雀回來。

埋剩下的頭

張開。

啊，
留下
好多。

年老的小嘰嘰
斷了一根虎牙，

原來是
咬不下去
啊……

對不起

變成三顆了。

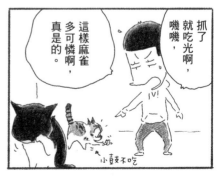

抓了
就吃光啊，
嘰嘰。

這樣麻雀
多可憐啊，
真是的。

小骨不吃

節省經費

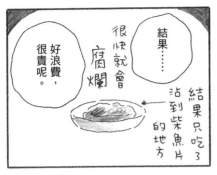

結果……很快就會腐爛

好浪費，很貴呢。

結果只吃了沾到柴魚片的地方

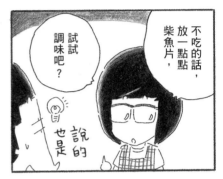

不吃的話，放一點柴魚片，

試試調味吧？

說的也是

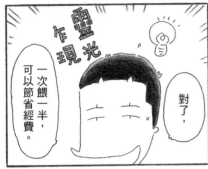

靈光乍現

一次餵一半，可以節省經費。

對了，

聞聞

撒

柴魚片

撒

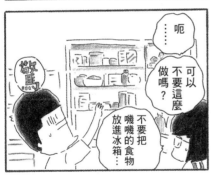

驚馬

呃……

可以不要這麼做嗎？

不要把嘰嘰的食物放進冰箱……

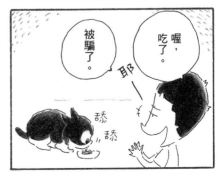

被騙了。

喔，吃了。

耶

舔舔

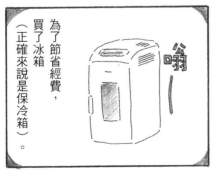

為了節省經費，買了冰箱（正確來說是保冷箱）。

嗡

白毛

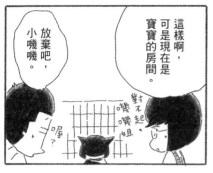

這樣啊，可是現在是寶寶的房間。

放棄吧，小嘰嘰。

對不起，嘰嘰姐。

喔？

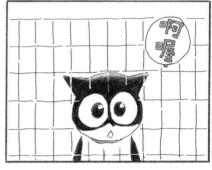

啊喔

沮喪

沮喪

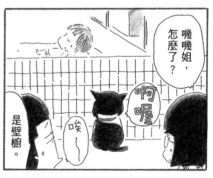

嘰嘰姐，怎麼了？

是壁櫥。

啊喔

唉

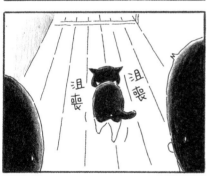

我不知道看過幾次小嘰嘰放棄的背影了……

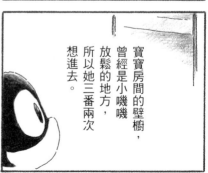

寶寶房間的壁櫥，曾經是小嘰嘰放鬆的地方，所以她三番兩次想進去。

買了折疊床

鏘～

小嘰嘰生病後，
我還是
以寶寶為優先，
叫小嘰嘰忍耐。

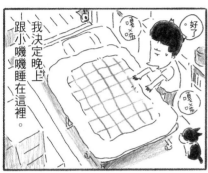

好了

嗯×嗯

嗯×嗯

我決定晚上
跟小嘰嘰睡在這裡。

是為了寶寶好？
還是因為顧忌小梅？
或是因為小嘰嘰
是隻貓？

不能去
那邊的
壁櫥，

就在這裡
委屈一下
吧，

小嘰嘰。

我自己也不知道。

嘰醬

嘰醬

嘰醬

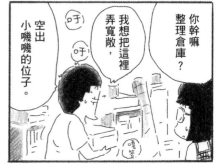

你幹嘛
整理倉庫？

我想把這裡
弄寬敞，

空出
小嘰嘰的位子。

吁

吁

嘰醬

111

我們兩個睡吧。

都老了。

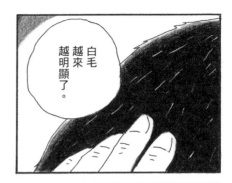

白毛越來越明顯了。

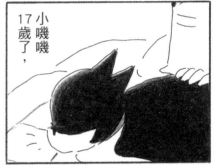

小嘰嘰17歲了，

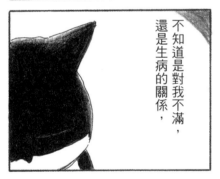

不知道是對我不滿，還是生病的關係，

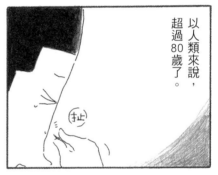

以人類來說，超過80歲了。

(扯)

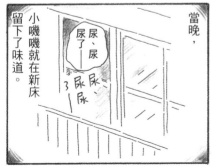

當晚，小嘰嘰就在新床留下了味道。

尿、尿、尿了、尿尿尿

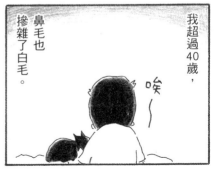

我超過40歲，鼻毛也摻雜了白毛。

唉～

112

最後

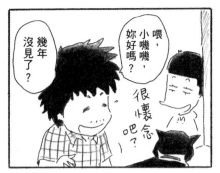

喂，小嘰嘰，妳好嗎？

很懷念吧？

幾年沒見了？

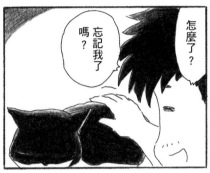

怎麼了？

忘記我了嗎？

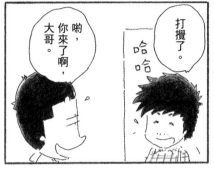

喲，你來了啊，大哥。

打擾了。

哈哈

聽說妳生病了？

打起精神來哦。

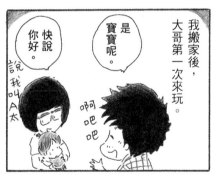

是寶寶呢。

你快說你好。

說我叫A太

我搬家後，大哥第一次來玩。

啊吧吧

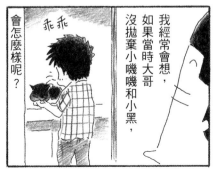

我經常會想，如果當時大哥沒拋棄小嘰嘰和小黑，會怎麼樣呢？

乖乖

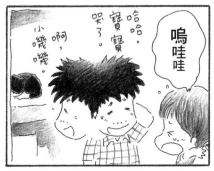

哈哈，寶寶哭了。

啊，小嘰嘰。

嗚哇哇

113

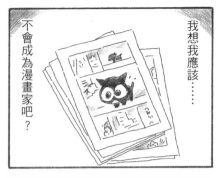

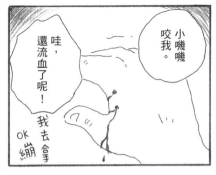

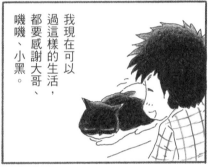

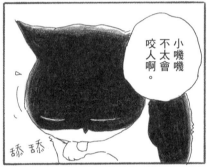

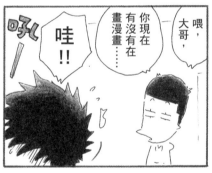

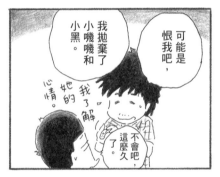

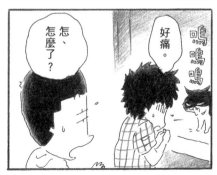

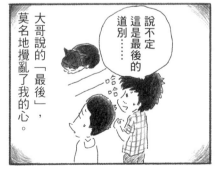

114

第10章 最後的道別

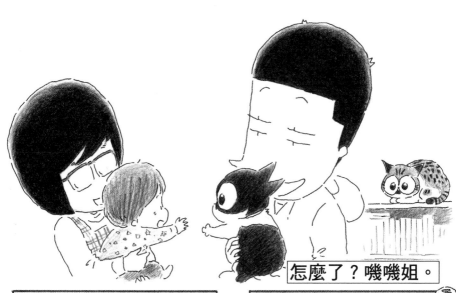

怎麼了？嘰嘰姐。

寶寶快睡 快睡

拍拍

唔～想不出大綱

唔～

嘎嘰

啊喔

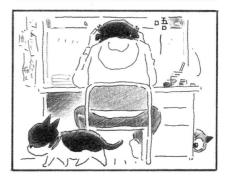

唔

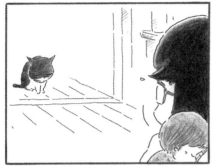
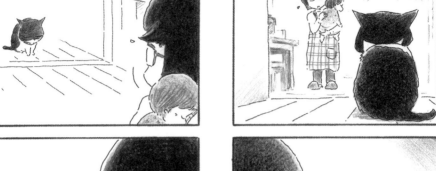

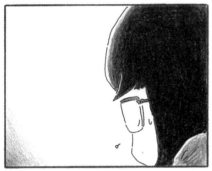

聲援

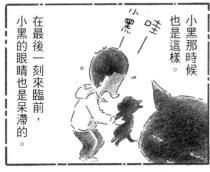

在最後一刻來臨前，小黑那時候也是這樣。小黑的眼睛也是呆滯的。

嘰嘰姐……不會有事吧……

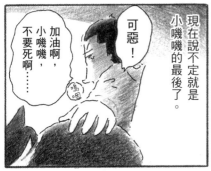

現在說不定就是小嘰嘰的最後了。可惡！加油啊，小嘰嘰，不要死啊……

不，我一個人去，妳照顧寶寶，等我回來。

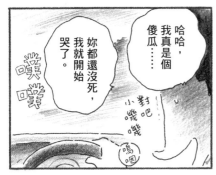

哈哈，我真是個傻瓜……對吧，小嘰嘰。妳都還沒死，我就開始哭了。

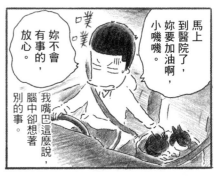

馬上到醫院了，妳要加油啊，小嘰嘰。妳不會有事的，放心。我嘴巴這麼說，腦中卻想著別的事。

120

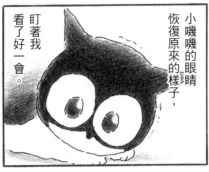

小嘰嘰的眼睛
恢復原來的樣子，

盯著我
看了好一會。

動物醫院

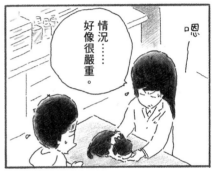

情況……
好像很嚴重。

恩

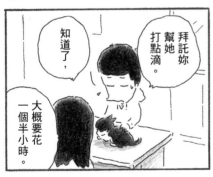

拜託妳
幫她
打點滴。

知道了，

大概要花
一個半小時。

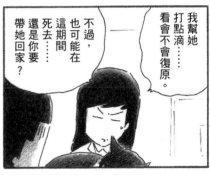

我幫她
打點滴……
看會不會復原。

不過，
也可能在
這期間
死去……
還是你要
帶她回家？

醫院

現在回想起來，
那是小嘰嘰給我的
最後告別。

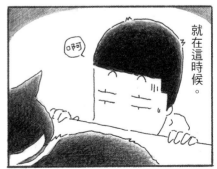

就在這時候。

啊

等待期間，我去附近的戶內遙控車場，打電話給在鄉下的大哥。

喂，大哥，

居然活了這麼長啊⋯⋯18年耶。

嗯。

也對啦，的確是⋯⋯

小嘰嘰點滴時，如果有什麼突發狀況，醫生會馬上通知我。

我現在在動物醫院。

嗯。

⋯⋯小嘰嘰

我會打電話給大哥、會來看根本沒興趣的遙控車，

好像不行了。

哈哈哈

嗯⋯⋯

腎臟狀況不好⋯⋯

嗯

嗚咽

小嘰嘰幾歲了？

嗯？

吧。18歲

或許是因為我不想直接面對，迫在眉睫的小嘰嘰的「死亡」吧。

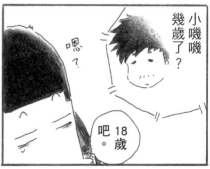

還是很難復原了⋯⋯對不起。

沒關係，我知道了，謝謝。

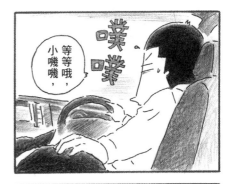

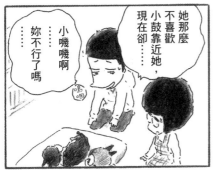

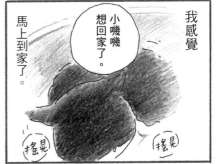

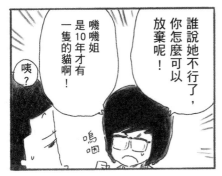

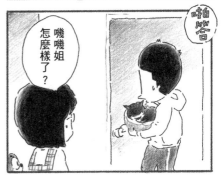

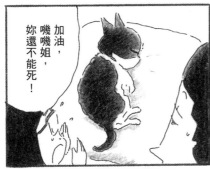

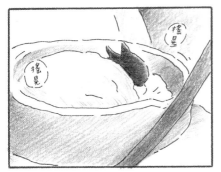

重要的東西

忽然，我覺得，就這樣死去也無所謂。

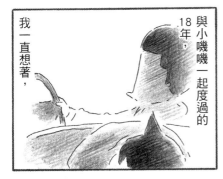

與小嘰嘰一起度過的18年，我一直想著，

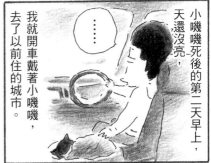

小嘰嘰死後的第二天早上，天還沒亮，我就開車戴著小嘰嘰，去了以前住的城市。

……

為了小嘰嘰，我絕不能死，因此活到了現在。

頓時失去了非常重要的東西。

噗噗

如果我不幸死了，小梅和孩子也能活下去吧？

噗噗

咻咻

可惡～

可惡～

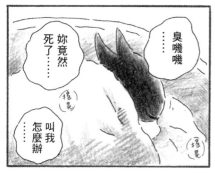

臭嘰嘰

妳竟然死了……

……叫我怎麼辦

感覺就像深繫心底的某種東西脫落了，

……我該怎麼辦呢

啊……小嘰嘰

噗噗

126

對妳來說，這裡是故鄉吧？

在妳活著的時候，應該帶妳回來一次的。

房間的燈光

……我們常常

從那扇窗戶往外看呢。

我永遠不會忘記，某個秋日湧現心頭的感覺。

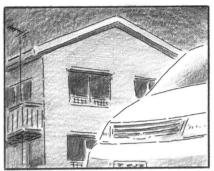

看，嘰嘰，

很懷念吧？

這是我們常來的河川。

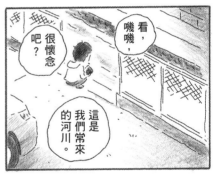

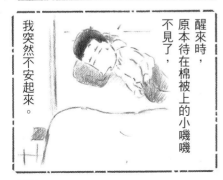

醒來時，原本待在棉被上的小嘰嘰不見了，

我突然不安起來。

終於回來啦。

哈哈，很開心吧？小嘰嘰

127

萬一小嘰嘰就這樣不見了怎麼辦？

或許我和小嘰嘰住在這裡的時候，

是最幸福的吧。

沒工作、沒錢、什麼都沒有的我，

只有小嘰嘰。

是我把小嘰嘰當成了依靠。

看到我們以前住的房間，

有不認識的某人住進去了，

我才驚覺，手上的小嘰嘰變得又冷又硬。

好冷……

128

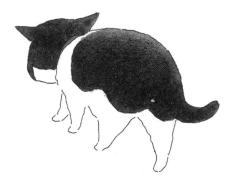

終章
時而哭泣時而歡笑

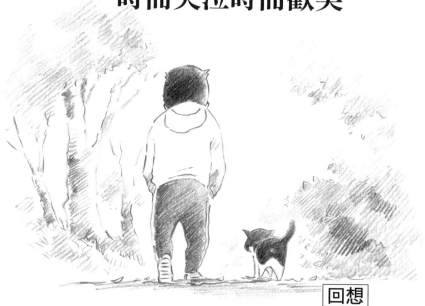

回想

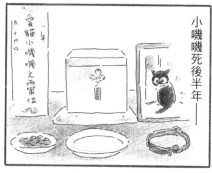

小嘰嘰死後半年——

愛貓小嘰嘰之靈位

來、
啊——

對了，
關於那項
檢查……

啊

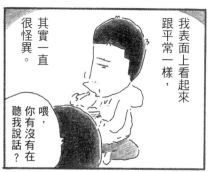

喔

吃飯囉。

我表面上看起來
跟平常一樣，

其實一直
很怪異。

喂，
你有沒有
聽我說話
？

130

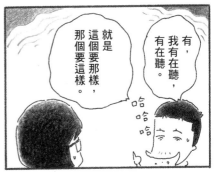

有，我有在聽，有在聽。

就是這個要那樣，那個要這樣。

哈哈哈

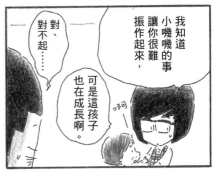

我知道小嘰嘰的事讓你很難振作起來，

可是這孩子也在成長啊。

對、對不起……

啊

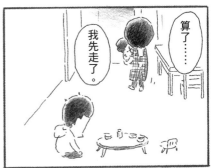

算了……

我先走了。

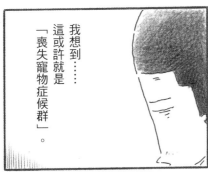

我想到……這或許就是「喪失寵物症候群」。

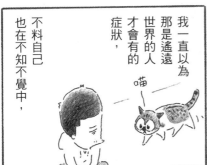

我一直以為那是遙遠世界的人才會有的症狀，不料自己也在不知不覺中，

喵

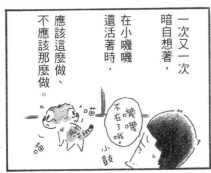

一次又一次暗自想著，在小嘰嘰還活著時，應該這麼做、不應該那麼做。

不在了哦嘰嘰。

小鼓

喵

啊！

嘰嘰嗎？

爸爸

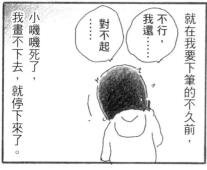
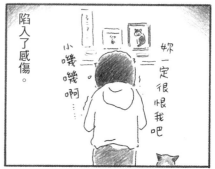

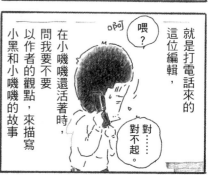

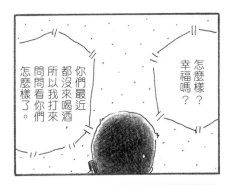

怎麼樣？
幸福嗎？

你們最近
都沒來喝酒
所以我打來
問問看你們
怎麼樣了。

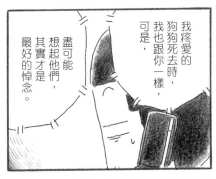

我疼愛的
狗狗死去時，
我也跟你一樣，
可是，

盡可能
想起他們，
其實才是
最好的悼念。

唉，
怎麼可能
會幸福呢，

好像
被小嘰嘰的怨念
纏住了。

老實說，

哈哈

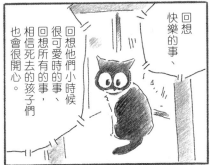

回想
快樂的事、

回想他們小時候
很可愛時的事、
回想所有的事，
相信死去的孩子們
也會很開心。

雖然
她都死半年了，

我也盡可能
不去想起她。

哈哈

嗯

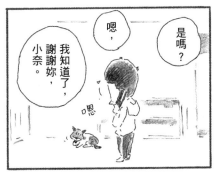

嗯，

我知道了，
謝謝妳，
小奈。

是嗎？

正好相反。

咦？

我開始畫
我眼中的小黑和小嘰嘰
的故事。

儘管心如刀割，
我還是去回想當時的心情、
當時的插曲，

時而哭泣
時而歡笑。

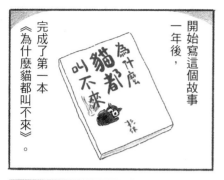
開始寫這個故事
一年後，
完成了第一本
《為什麼貓都叫不來》。

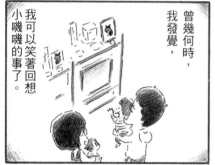
曾幾何時，
我發覺，
我可以笑著回想
小嘰嘰的事了。

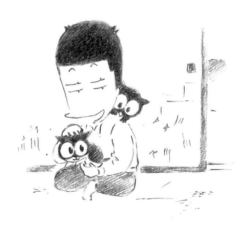

後

記

畫《為什麼貓都叫不來》這件事

最後一集的作畫，
比我想像中還要痛苦。

因為就像再一次經歷
小嘰嘰死去時的悲哀。

形成中年大叔每天晚上
邊哭邊畫原稿的悲慘光景。

然而，當原稿畫完時，

小噠噠和小黑，
都成了帶著悲傷的愉快回憶
埋藏在我心底了。

畫《為什麼貓都叫不來》這件事，
對我來說有很大的意義，
對小黑、小噠噠來說，
應該也是最好的悼念吧？

感謝給我這個機會的所有讀者，
以及所有相關人士，
真的很謝謝你們。

杉作

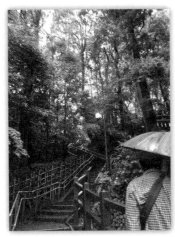
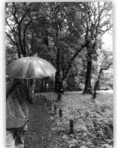
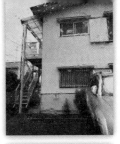

永遠不會遺忘的心情

　　我們在下著雨的日子，走訪了《為什麼貓都叫不來》的故事場景。

　　那天上午，杉作開著車到飯店接我。日文版的編輯瀧廣小姐也陪同一起，當初就是因為瀧廣小姐的建議，在小嘰嘰過世後半年，杉作開始將他在國分寺附近的租屋和小黑、小嘰嘰共同生活的故事畫下來。

　　從東京開了一個多小時的車，抵達了那棟兩層樓的建築。我看著眼前的米白色建築，一切的故事都變得鮮明了起來。杉作在這裡生活了十八年。從拳擊手的夢想開始，從討厭貓開始，到照顧起小黑和小嘰嘰，到成為專業漫畫家。都是在這個六疊榻榻米大的房子發生的。

　　杉作帶著我們，繞著公寓外圍散步，喚起了種種和小黑、小嘰嘰的共同記憶：兩層樓公寓的階梯、公寓的對外窗、外面的小院子、附近的小溪、公園、寺廟……有種我也曾經在這裡生活過的情感，慢慢湧上。

　　杉作曾經寫道：「就要跟這間公寓說再見了。在這裡生活了十八年，發生過很多事。我跑來哥哥的住處，邊當拳擊手，邊幫哥哥畫漫畫。然後小黑和小嘰嘰來了。不知不覺中，家裡變得破破爛爛。小黑和小嘰嘰還小時，經常跑來跑去，那時候是最快樂的時光吧。」當他跟小嘰嘰說「我們要離開這裡了，我們要搬家了，知道嗎？」，「不知道是悲哀還是憤怒，小嘰嘰發出了嚎叫聲。對小嘰嘰來說，這裡是無可取代的住處，她一定不想搬家。總覺得是我奪走了小嘰嘰的幸福，換取我自己的幸福。」

　　我想起了愛米粒剛成立時，我在東京的書店一看到《為什麼貓都叫不來》，就決定出版的心情。如今，愛米粒成立十年了。對於這套書的感動依舊，甚至更深，我相信這份心情是不會改變的，不管在多久之後。

愛米粒出版社 總編輯 *Emily Chen*

2023. 01. 03

《為什麼貓都叫不來》系列作品，讀者回函卡來信眾多，
為大家精選幾封讀者的熱烈回響！
讀者們的狂愛，我們聽見了！感謝大家的支持。

深深被作者與貓咪的互動給吸引。覺得心靈都被治癒了。
台北市大同區
林小姐，28 歲

好可愛的畫風，我也有養貓，看這本書都會不自
覺的會心一笑！希望作者大人可以再多分享和愛
貓的故事♥愛米粒能出版這本書真是太棒了！
彰化縣大村鄉
李小姐，21 歲

之前在網路書店看到介紹，因為自己也有養貓，所以特
別注意跟貓有關的書。在火車站附近的書店看了兩分鐘，
就毫不猶豫地將 2 本都買回家。因為溫暖的畫風真是太
棒了！謝謝愛米粒出版這麼棒的書，謝謝！加油！
嘉義縣大林鎮
錢小姐，28 歲

台中市南屯區
洪小姐，11 歲
我很喜歡貓咪，我覺得這本書畫得非常生動！內容
也很有趣，希望可以再出第三本喔！加油 -> ○ <

我覺得你第一、二集的書很好看，
希望可以看到你的第三集。
新北市中和區
林先生，10 歲

新北市汐止區
呂小姐，28 歲
作者描繪生動有趣，有歡笑有淚水，很多地方都能產
生共鳴，非常喜歡這本書，也很值得推薦，一看再看。

雖然本身並沒有養貓，但真的很喜歡貓的一切事物，
甚至是貓與主人的互動真的相當有趣，藉由此書也能
簡單易瞭的看見與明白，真的很棒！作者加油～相信
你也能找到喜歡小嘰嘰的另一半。愛米粒也很棒，出
版的書都相當引人入勝！加油～GO GO~
台南市佳里區
許小姐，25 歲

很喜歡這本書，希望有續集，會再繼續購買。去年撿了幼幼貓，當了一年貓奴後，對書中的一切故事感觸良多，也希望有更多更多的人能給身邊的動物溫暖~

高雄市新興區
朱小姐

新北市淡水區
張小姐，25 歲

看著內容，又想起與家中貓咪們相遇及相處的過程，也想到許多如同過客的流浪貓咪的往事。希望作者能持續畫下去，非常喜歡這系列！

作者細心描繪和貓咪相處的情景，特別令人感到溫暖，也感動！

台北市信義區
王小姐，31 歲

高雄市新興區
陳小姐，24 歲

不論是書封的質感或是內容，都令我印象深刻。我也是買了第1集後，才再追第2集，希望能有更棒的作品出版。加油！

內容溫馨可愛，迫不及待想看續集。By 愛貓人

宜蘭縣五結鄉
廖小姐，22 歲

桃園縣中壢市
李小姐，20 歲

一開始是看到網路書店的廣告信，被封面吸引，就決定1、2 兩本都買。看完後，原本對貓不感興趣的我，現在對貓的世界充滿好奇 ^_^

一翻開就停不下來，不論是小黑、小嘰嘰，還是杉作作者本人都好有趣，如果有後續可以快點推出嗎？或是杉作老師的其他作品，謝謝！

台南市永康區
李先生，25 歲

台中市梧棲區
陳小姐，25 歲

完全把養貓人的「症狀」描繪出來！一旦成了貓奴，這輩子就無法翻身了 XD

自己很愛cat~ 無意間逛網路書店時發現的。立馬被書封四格漫畫給吸引~ 書整個也好可愛~ 故事深得人心，真的是太好看了，一翻開就停不下。看了一遍還會一直重複看第2、3遍！請作者杉作一定要加油~！非常支持他的風格♥

新北市三峽區
王小姐，27 歲

愛視界 025

為什麼貓都叫不來 4 【書衣海報版】

猫なんかよんでもこない。その4

作
者：
杉 作
Sugisaku｜

譯者：涂愫芸｜出版者：　　　　　　　愛 米 粒
出版有限公司｜地址：台北市　　　　　　10445
中山北路二段 26 巷 2 號 2 樓｜編輯部專　　線：
（02）25622159｜傳眞：（02）25818761｜【如果您對本書或本出版公司有任何意見，歡迎來電】｜
總編輯：莊靜君｜法律顧問：陳思成｜印刷：上好印刷股份有限公司｜電話：（04）
23150280｜初版：二〇一五年（民 104）五月十日｜二版一刷：二〇二三年（民 112）
二月九日｜定價：320 元｜總經銷：知己圖書股份有限公司｜郵政劃撥：15060393｜（台
北公司）台北市 106 辛亥路一段 30 號 9 樓｜電話：（02）23672044／23672047｜
傳眞：（02）23635741｜（台中公司）台中市 407 工業 30 路 1 號｜電話：（04）
23595819｜傳 眞：（04）23595493｜國 際 書 碼：978-626-97016-0-5｜CIP：
947.41／ 111021817｜NEKONANKA YONDEMO KONAI. SONO
4©2014 Sugisaku All rights reserved. Original Japanese edition published
in 2014 by JITSUGYO NO NIHON SHA, Ltd. Complex Chinese
Character translation rights arranged with JITSUGYO NO NIHON
SHA, Ltd. through Haii AS International Co., Ltd. Complex Chinese
translation　　copyright ©2015 by Emily Publishing Company,
Ltd. 版權所　有 翻印必　　　　　究｜如有破
損　　　　或裝訂錯　　　　誤，請寄
回本公司　　　　更換

因為閱讀，我們放膽作夢，恣意飛翔─成立於2012年8月15日。不設限地引進世界
各國的作品。在看書成了非必要奢侈品，文學小說式微的年代，愛米粒堅持出版好
看的故事，讓世界多一點想像力，多一點希望。

愛米粒 FB　　　填回函送購書金